꼼질꼼질 초간단 **동화 일러스트**

꼼질꼼질 초간단 동화 일러스트

구예주 글·그림

CONTENTS

PART. 1 준비하기

PART. 2 장화 신은 고양이

PART. 1
준비하기

 준비물

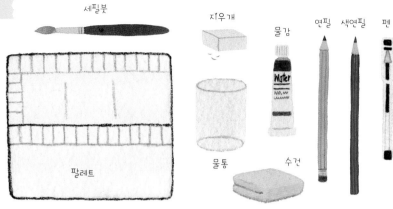

세필붓
지우개
물감
연필 색연필 펜
팔레트
물통 수건

1. 팔레트 20색 이상 담을 수 있는 팔레트. 기본적으로 철제 팔레트를 사용합니다.

2. 물 감 수채화 물감 18~32색. 신한 수채화 물감이 무난하게 사용됩니다.

3. 물 통 붓의 세척, 물감의 농도 조절을 위해 물을 담아놓는 통으로, 페트병을 잘라서 사용해도 무방합니다.

4. 세필붓 작고 아기자기한 그림을 그리기 위한 세필붓. 사이즈가 다른 3종류의 붓을 추천합니다. (1,4,6호)

5. 수 건 붓에 머금은 물을 제거하거나 팔레트를 닦는 용도입니다.

 손수건 정도의 크기면 충분하고 두루마리 휴지 등으로 대체 가능합니다.

6. 지우개 어떤 지우개를 사용해도 좋습니다. 펜텔사의 아인(Ain)지우개를 사용하였습니다.

7. 연 필 미술용 4B와 같은 진한 심보다는 HB 정도로 연한 연필이나 샤프를 선택합니다.

8. 펜 검정색 하이테크펜 0.3mm이 가장 적합합니다.

9. 색연필 파버카스텔 클래식 색연필 12색 이상. 타사 색연필도 무방합니다.

10. 수채화지 두껍고(300g) 적당히 거친 종이(중목)를 사용하는 것이 중요합니다.

 (파브리아노- 포스트카드/ 중목, 300g, 104x105mm, 15매)

화방넷 등의
인터넷 미술용품점에서
쉽게 구매할 수 있습니다.

인터넷 화방에서

♡ 구매하시는 분들을 위한 간편 리스트 ♡

❶ 미래 철 팔레트
❷ 신한 전문가용 수채화물감 (18색 이상)
❸ 화홍 320 세필붓 낱자루 (1호,4호,6호)
❹ 파버카스텔 일반 색연필 틴케이스 (12색 이상)
❺ 파브리아노 포스트카드 (중목 α6 300g 15매)

*물통, 수건, 지우개, 연필, 펜은 쉽게 구할 수 있어 제외했습니다.

 준비

❶ 팔레트에 물감을 담습니다.
❷ 위 칸의 아랫부분을 시작으로 밝은 색에서 어두운 색 순으로 물감을 짭니다.

★ 물감이 놓여 있는 순서대로 물감을 짜면 편리합니다.

❸ 팔레트의 칸에 물감을 짤 때, 모서리에 공간이 남지 않게 꽉 채우도록 합니다.
❹ 바로 사용해도 되지만 물감의 양 조절이 용이하도록 하루 정도 굳히고 사용하는 것이 좋습니다.

× ○

 기초

I. 물감의 농도

한 가지 물감으로 다양한 색을 만들어보겠습니다.

❶ 팔레트 위에 붓을 사용하여 물감을 떨어뜨립니다. 되도록 일정한 양으로 간격을 두어 10개 이상 떨어뜨립니다.
❷ 남색이나 보라색 등 진한 색상을 선택하여 붓에 물감을 충분히 묻힙니다.

× ○ ★ 진한 색상이 되도록 물감을 충분히 묻히되 너무 뻑뻑해지지 않도록 합니다.

× ○ ★ 비어 있는 팔레트 공간에서 물감이 붓에 골고루 묻도록 합니다.

❸ 수채화지 위에 손톱 크기의 동그라미를 하나 그립니다.
❹ 붓을 씻지 않고 팔레트 위의 물방울 하나를 붓으로 빨아들입니다.
붓에 묻어 있는 기존의 물감과 골고루 섞이도록 합니다.

❺ 두 번째 동그라미를 그립니다.
물을 빨아들여 색이 조금 연해졌습니다.

 ❻ 물방울을 빨아들인 뒤 세 번째 동그라미를 그리는 식으로 반복하면,
한 가지 물감으로 다양한 밝기의 색을 표현할 수 있다는 것을 알게
됩니다.

 ❼ 또 다른 색상의 물감으로도 연습해 봅니다.

2. 물의 양

 ❶ 같은 양의 물감도 칠하는 면적에 따라 밝기가 달라집니다.
따라서 넓은 면적을 칠할 때는 처음부터 물의 양을 충분히 사용합니다.

 ❷ 물의 양이 충분하지 않을 경우, 붓이 뻑뻑해지고 색칠한 부분이 얼룩
덜룩해집니다.

❸ 반대로 좁은 면적을 칠할 때 붓에 물이 많으면 정교한 붓질이 어려워
지므로 팔레트의 모서리 부분을 이용하여 덜어내거나 수건에 빨아
들이는 방법으로 물의 양을 조절합니다.

×　　　○

3. 그리기

 ❶ 물감이 너무 묽어서 흐르거나, 뻑뻑하지 않도록 한 뒤 직선과 곡선을
그려봅니다.

 ❷ 붓 끝으로 얇은 선과 두꺼운 선을 그려봅니다.

★ 두꺼운 선을 그릴 때는 붓을 종이에 세게 누르지 않도록 합니다.

 ❸ 기본적인 도형들을 그려봅니다.

4. 번지기

 ❶ 색을 칠한 뒤 그 위에 다른 색을 덧칠하고자 할 때는 먼저 칠한 색이 잘 마른 뒤 칠해야 하고 연한 색을 먼저, 진한 색을 나중에 채색하도록 합니다.

 ❷ 그러나 번지는 효과를 원하는 경우 먼저 칠한 색이 마르기 전에 작업하는 것이 중요합니다.

 ❸ 물감이 마르며 색이 더 퍼질 수 있기 때문에 원하는 면적만큼 번질 수 있도록 연습해 봅니다.

 ❹ 다양한 색으로 연습해 봅니다.

PART. 2

장화 신은 고양이

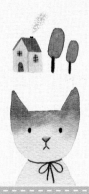

1. 고양이를 상속받은 소년

방앗간 주인의 셋째 아들인 소년은 고양이를 상속받았습니다.
방앗간과 당나귀를 받은 형들에 비해 소년이 받은 유산은 초라해 보였습니다.

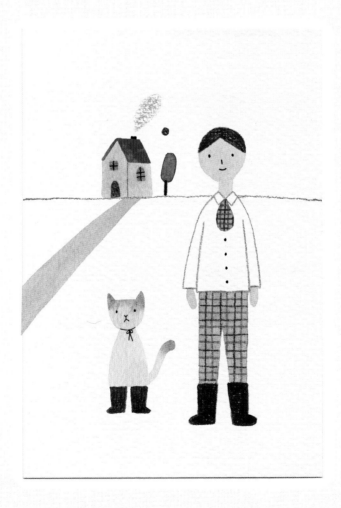

I. 고양이를 상속받은 소년

① 다홍색 물감에 물의 비율을 늘리면 살구
색이 됩니다.

★ 물을 많이 섞어서 너무 흥건해지면 붓의 물기를
수건에 살짝 닦아줍니다. 본격적으로 그림을
그리기 전 연습용 종이를 준비하여 미리 칠해
보고 원하는 색상인지, 물의 양은 적당한지 확
인해 봅니다.

② 물감이 완전히 마르면 색연필로
몸통을 그려줍니다.

③ 물감으로 스카프와 바지를 그립니다.

★ 물감으로 바로 그려도 되지만 선이 비뚤어지는
것이 염려되면 연한 연필로 스케치를 해둡니다.

④⑤ 색연필로 장화와 머리카락의 테두리를
그린 뒤 색을 채웁니다.

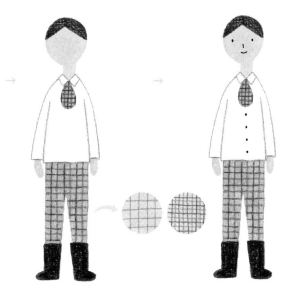

⑥ 스카프와 바지에 체크 무늬를
그립니다.

⑦ 펜으로 이목구비를 그립니다.

2. 소년에게 상속된 고양이

❶❷ 물에 검은색 물감을 살짝 섞어서 연한 회색을 만들 수 있습니다. 혹은 갈색과 파란색을 조금씩 섞을 수도 있습니다. 종이보다 살짝 어두운 회색으로 고양이의 얼굴을 그립니다. 번지게 하는 효과를 위한 작업은 빠르게 해야 하기 때문에 얼굴을 그리기 전 ❷에서 무늬로 올릴 색을 미리 만들어 둡니다.

❸ ❷의 얼굴이 마르기 전에 고양이의 무늬를 올립니다. 한꺼번에 너무 많은 양을 떨어뜨리기보다는 적당한 양으로 조절하고, 붓으로 콕콕 찍어가며 번지는 기법을 이용합니다.

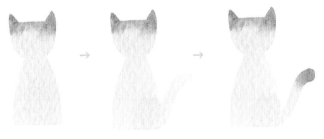

❹❺❻ 몸통과 꼬리를 그리고, 꼬리의 물기가 마르기 전 무늬 색을 넣습니다.

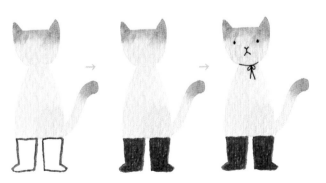

❼❽ 색연필로 장화의 테두리를 그리고 색을 채웁니다.

❾ 검은색 펜으로 눈, 코, 입과 리본을 그립니다.

3. 다양한 색의 고양이

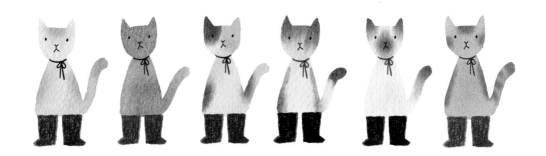

4. 소년의 옛집

❶ 물감으로 집의 형태를 그립니다.

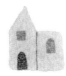

❷ 색연필로 문과 창문을 그립니다.

★ 색연필을 사용할 때는 날카롭게 깎아서
 사용해야 정밀한 표현이 수월합니다.

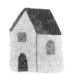

❸ 물감으로 지붕을 그립니다.

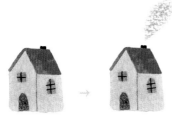

❹❺ 펜으로 창살과 굴뚝, 문손잡이를 그리고,
 색연필로 연기가 피어 오르게 만듭니다.

❻ 나무는 물감으로 나뭇잎의 덩어리를
 표현하고, 물감이 완전히 마른 뒤 색
 연필로 나무 기둥을 그립니다.

2. 고양이의 사냥

집에서 쫓겨난 소년을 위해 고양이는 사냥을 시작했습니다.
잡은 동물들은 주인의 선물이라는 말과 함께 임금님께 드렸고
임금님은 고양이가 전하는 선물을 기쁘게 받았습니다.

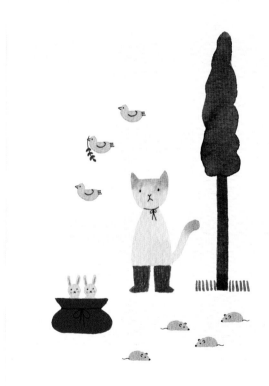

1. 새

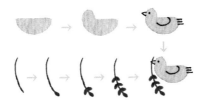

① 물감으로 반원 모양의 몸통을 그립니다.

② 몸통 위로 작은 반원을 그려 얼굴의 형태를 완성합니다. 몸과 얼굴에 경계가 생기지 않도록 신속하게 작업합니다.

③ 물감이 완벽하게 마르면 펜으로 새의 날개와 부리 등을 표현합니다.

④ 새가 부리에 문 것처럼 색연필로 풀잎을 그립니다.

2. 생쥐

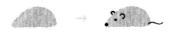

① 회색 물감으로 몸통을 그립니다.

② 펜으로 꼬리와 얼굴을 완성합니다.

3. 토끼

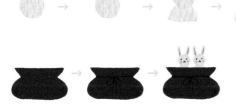

① 연한 회색의 물감으로 두 마리의 토끼를 나란히 그립니다. 펜과 색연필로 마무리합니다.

② 토끼 그림 밑부분에 붉은색 물감으로 자루를 색칠하듯이 그리고, 완전히 마른 뒤 펜으로 리본을 그립니다.

4. 나무

① 나뭇잎 부분을 그립니다.

★ 초록색의 채도가 높은 경우 갈색을 조금씩 혼합하여 채도를 떨어뜨리면 짙은 올리브색이 됩니다.

② 나무 기둥을 그리고, 물감이 완전히 마른 뒤 얇은 붓으로 풀을 그립니다.

3. 강물에 빠진 소년

강가에 있던 고양이는 멀리서 임금님의 마차가 다가오는 것을 보고
소년에게 옷을 벗고 물 속으로 들어가라고 재촉했습니다. 그리고는 외쳤습니다.
"임금님! 주인님이 강도를 만나 물에 빠졌어요!"

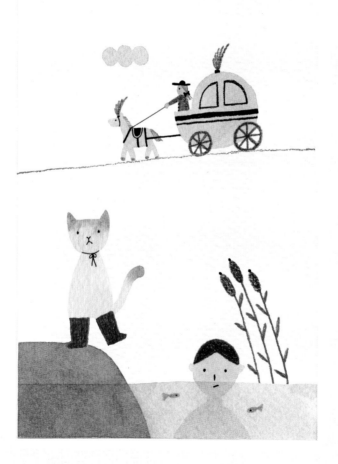

● 회색으로 말과 마차의 형태를 그려줍니다.

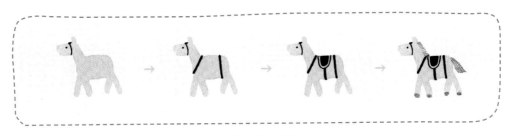

● 펜과 연필로 말을 묘사합니다.

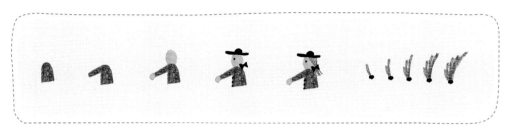

● 색연필로 마부와 깃털 장식을 그립니다.

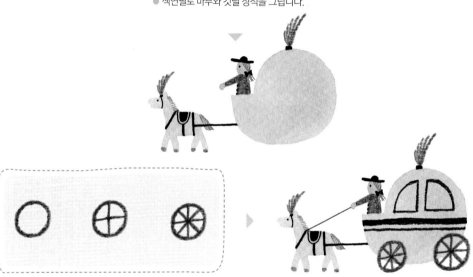

● 색연필로 바퀴와 창문 등을 그립니다.

2. 부들

● 푸른색 색연필로 부들의 줄기와 잎을 그리고,
갈색 색연필로 열매를 그립니다.

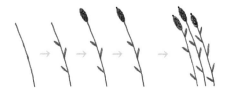

3. 구름

● 연한 하늘색 물감으로 동글동글하게 좌측에서부터
우측으로 그려나갑니다.

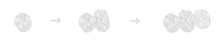

4. 강물에 빠진 소년 ·

● 바위, 소년, 물의 순서로 그립니다.
● 강물과 다른 이미지들이 겹치기 때문에 바위와 소년이 완전히 마른 후 강물을 그려 넣습니다.
● 강물이 마르면 얼굴의 눈, 코, 입과 물고기를 그립니다.

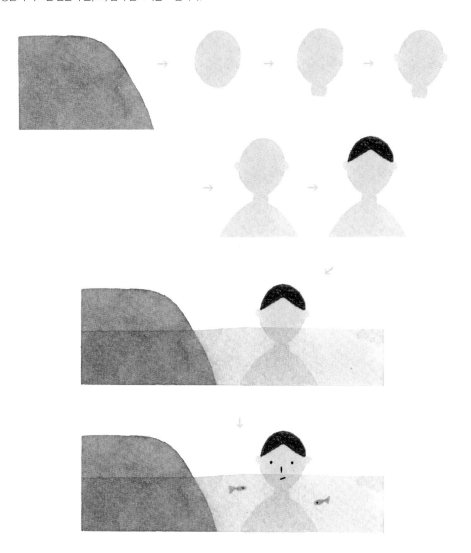

마부들이 가져온 옷으로 멋지게 차려 입은 소년은
임금님과 함께 온 공주와 만나게 되었습니다.

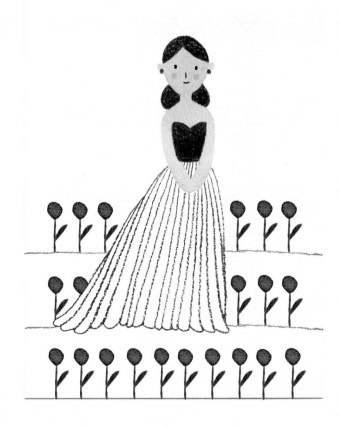

24

1. 공주

 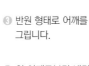 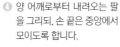 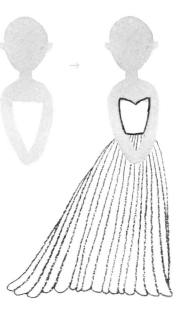

① 살구색 물감으로 갸름
한 달걀 모양의 얼굴을
그립니다.

② 양쪽 귀와 목을
그립니다.

③ 반원 형태로 어깨를
그립니다.

④ 양 어깨로부터 내려오는 팔
을 그리되, 손 끝 중앙에서
모이도록 합니다.

⑤ 물감이 잘 마른 뒤 색연필로
드레스를 스케치합니다.
치마 부분은 밑으로 떨어지
는 큰 외각선을 먼저 그리고
아랫단은 숫자 3이 연속되는
모양으로 그립니다.
마지막으로 세로 줄무늬를
그려 넣습니다.

2. 꽃

● 붉은색 물감으로 동그란 모양을 그리고 짙은
초록색 색연필로 줄기와 잎사귀를 그립니다.

3. 다양한 헤어스타일

● 머리카락의 모양에 따라 다양한 느낌을
표현할 수 있습니다.

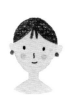 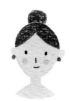

 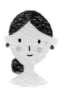

⑥ 색연필로 드레스의 일부를
색칠하고 머리카락과 이목
구비를 그려 완성합니다.

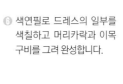 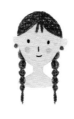

4. 드레스 룸

● 인터넷이나 잡지에 나와 있는 드레스의 이미지를 재해석하여 여러 가지 디자인을 해볼 수 있습니다.

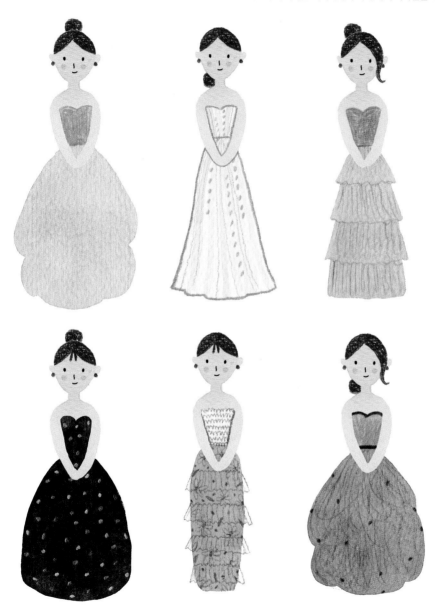

임금님은 소년이 살고 있는 성이 궁금해졌고
고양이는 마왕이 살고 있는 성으로 그들을 안내했습니다.

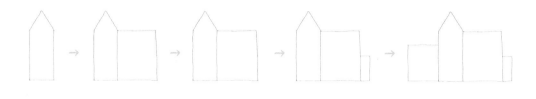

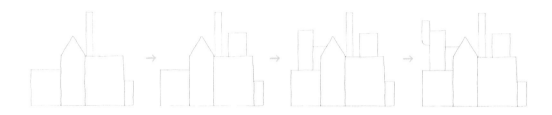

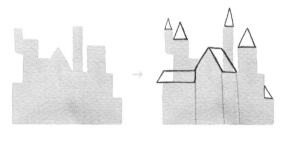

❶ 순서에 맞게 차근차근 연필로 스케치합니다. 비율이 조금씩 달라져도 괜찮으니 편하게 그리도록 합니다. 스케치가 너무 진하게 되었다면 채색을 하기 전에 지우개로 연하게 지워줍니다.

❷ 스케치 외곽에 각이 많기 때문에 난이도가 있는 채색 과정입니다. 톤이 얼룩덜룩해지지 않도록 물감을 충분히 만들어 놓고 진행해야 합니다.

❸❹❺ 성의 지붕 부분을 그리고, 펜으로 창문과 성벽, 깃발 등을 표현합니다.

임금님보다 앞서 마왕의 성으로 간 고양이는 마왕을 만났습니다. 모습을 둔갑할 수 있는 마왕에게
사자로 변할 수 있냐고 묻자 마왕은 사자로 변했고, 생쥐로도 변할 수 있냐고 묻자
눈 깜짝할 사이에 생쥐로 변신했습니다. 그러자 고양이는 생쥐로 변한 마왕을 잡아먹었습니다.

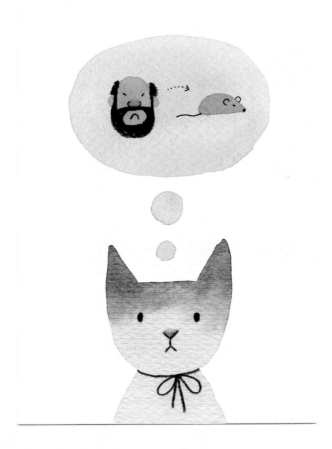

I. 생각하는 고양이 ···

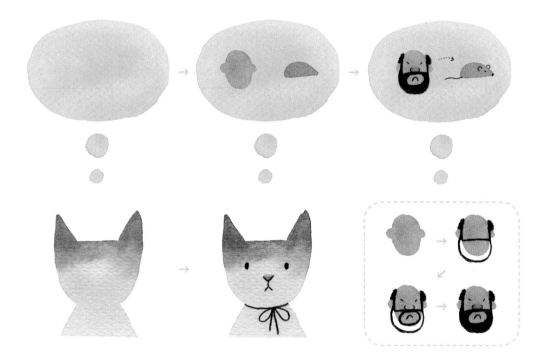

❶ 생각풍선과 고양이의 형태를 그립니다. 고양이의 무늬는 번지는 기법을 이용합니다.

❷ 물감이 잘 마르면 그 위에 마왕의 얼굴과 생쥐를 그립니다.

❸ 이전 고양이의 이목구비와 리본은 펜으로 그렸으나 이번에는 크게 그리기 때문에
 색연필로 마무리합니다.

❹ 생각풍선 안의 이미지들도 완성시킵니다.

고양이 덕분에 마왕의 성을 차지하게 된 소년은 공주와 결혼하게 되었습니다.
고양이도 함께 성에서 쥐를 잡으며 행복하게 살았답니다.

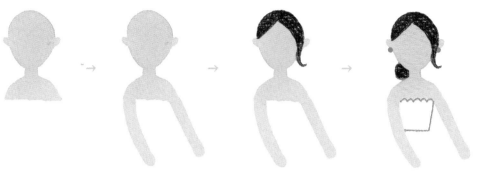

① 살구색 물감으로 공주의 얼굴과 어깨를 그립니다.

② 어깨와 연결하여 팔을 그리되 오른쪽으로 향하도록 그립니다.

③ 색연필로 머리스타일을 그립니다.

④ 하늘색 색연필로 귀걸이를 그리고, 드레스의 윗부분을 그립니다.

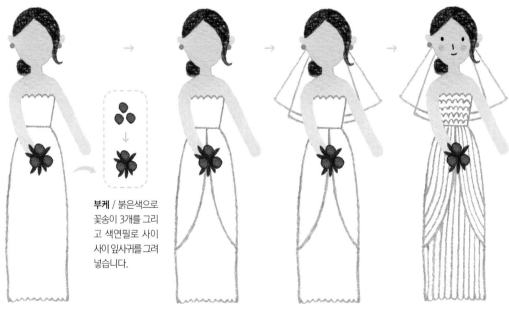

부케 / 붉은색으로 꽃송이 3개를 그리고 색연필로 사이사이 잎사귀를 그려 넣습니다.

⑤ 드레스 밑 부분 형태를 그리고, 부케를 그려 넣습니다.

⑥ 드레스를 그린 하늘색 색연필로 드레스의 치마 부분에 긴 시옷자 형태로 구획을 나눕니다.

⑦ 머리 뒷편에 걸린 면사포를 그립니다.

⑧ 드레스에 줄무늬를 그리고, 공주의 이목구비를 그려 완성합니다.

2. 신랑이 된 소년

 → → →

① 살구색 물감으로 얼굴과 목을 그립니다.

② 연필이나 색연필로 셔츠의 칼라 부분을 그립니다.

③ 검은색 색연필을 사용하여 V 형태로 양복의 일부를 그립니다.

④ 어깨에서 자연스럽게 내려 오도록 팔을 그립니다.

 → →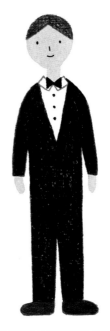

⑤ 겨드랑이부터 다리까지 연결하여 양복의 형태를 완성합니다.

⑥ 색연필로 머리카락, 나비넥타이, 단추 등을 그리고 살구색 물감으로 손을 그립니다.

⑦ 볼펜으로 이목구비를 그리고, 색연필로 양복과 신발을 색칠합니다.

PART. 3
브레멘 음악대

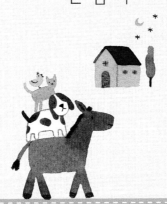

일을 못해서 구박받던 당나귀가 기회를 엿보다 몰래 도망쳤습니다.
당나귀는 브레멘으로 가서 학교 선생님이 되고 싶었습니다.

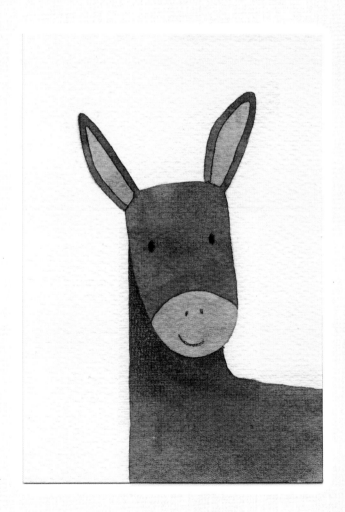

I. 스케치

★ 순서에 따라 스케치를 합니다. 주어진 그림과 형태가 조금씩 달라져도 괜찮습니다.
나만의 그림을 그린다는 마음으로 편하고 즐겁게 스케치하도록 합니다.

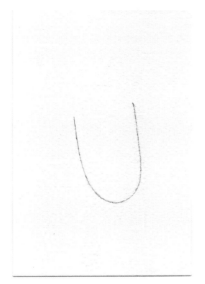

❶ U자 형태로 당나귀의 얼굴을 그립니다.

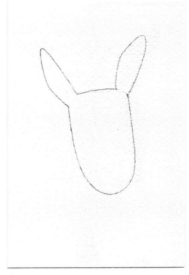

❷ 귀를 그립니다.

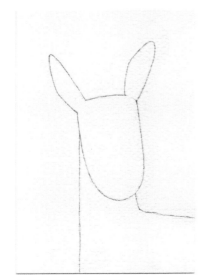

❸ 몸통 부분을 스케치합니다.

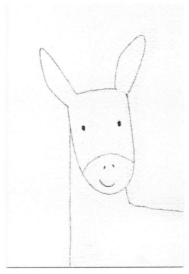

❹ 나머지 얼굴을 그려 넣습니다.

2. 채색

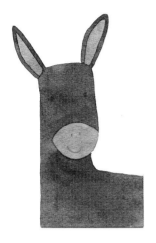 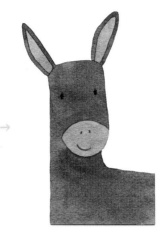 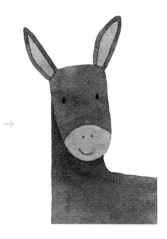

❶ 연한 갈색으로 귀와 입 부분을 채색하고 나머지
　부분은 짙은 갈색으로 채웁니다.

★ 채색을 할 때 색이 번지지 않도록 연한 색상을 먼저 칠하고 완전히
　마른 뒤 짙은 색을 칠하도록 합니다.

❷ 색연필로 눈, 코, 입을 덧그립니다.
❸ 당나귀의 몸통보다 짙은 갈색의 색연필로 목과 얼굴
　쪽을 구분합니다. 얼굴과 붙어 있는 목 부분은 어둡게
　칠하여 경계선을 또렷하게 구분하고 아래로 내려갈수
　록 흐릿하게 칠합니다.

 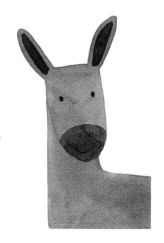 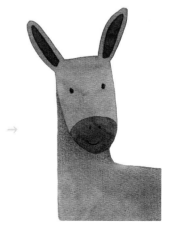

★ 전체를 갈색으로 칠하고 귀와 입 부분을 좀 더 짙은 색으로 칠하면 더 쉽게 색을 칠할 수 있습니다.

브레멘으로 가는 길에서 당나귀는 개를 만났습니다.
개는 피아니스트였던 주인이 집을 잘 지키지 못한다며 때리는 바람에 도망쳐 나왔습니다.
당나귀는 자신과 함께 브레멘으로 가서 음악대를 만들어 보자고 말했습니다.

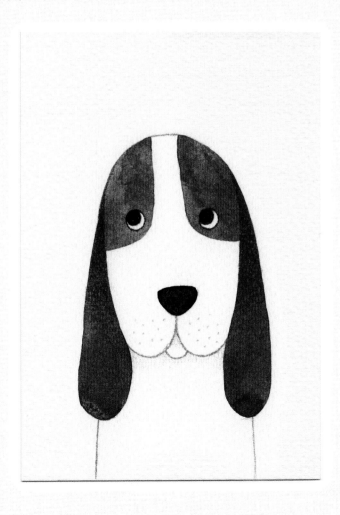

① 종이의 중앙에 눈과 코를 그립니다.

② 대칭이 되도록 얼굴의 형태를 그립니다.

③ 눈 쪽 얼룩무늬와 턱을 그립니다.

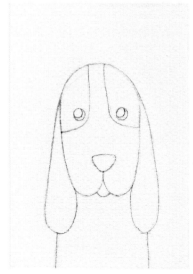

④ 귀와 몸통 부분을 그려 마무리합니다.

2. 채색

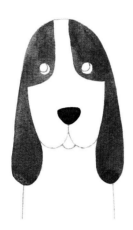
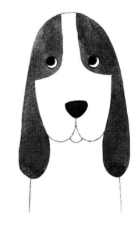

① 귀와 얼룩무늬를 연결하여 칠하고 코를 색칠합니다.

② 색연필로 눈의 테두리와 눈동자를 칠합니다. 몸통과 얼굴의 일부는 흰색이기 때문에 형태가 좀 더 분명히 보이도록 스케치 선을 검은색 색연필로 덧칠합니다. 이때 선을 한 번에 진하게 긋지 않고, 연하게 색칠하듯 그립니다.

③ 얼룩무늬 색보다 짙은 색의 색연필로 색을 칠하여 귀와 얼굴을 구분합니다. 얼굴과 붙어 있는 귀의 윗부분을 또렷하고 어둡게 칠하고, 아래로 내려갈수록 흐릿하게 칠합니다.

그때 고양이 한 마리가 나타났습니다.
구박받던 당나귀, 개와 같은 처지인 고양이는 브레멘으로 향하는 그들의 여정에 합류했습니다.

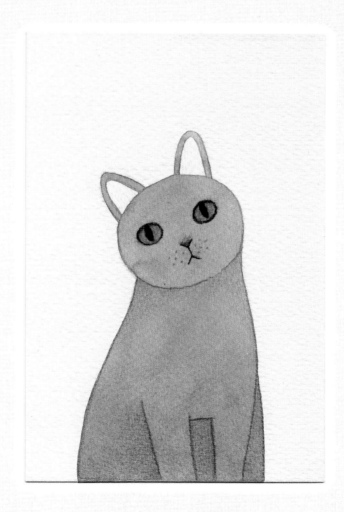

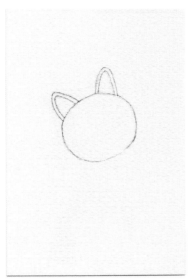

❶ 가우뚱한 표정의 고양이를 그리기 위해 왼쪽으로 기울어진 얼굴형을 그립니다.

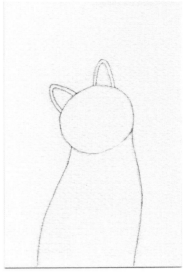

❷ 몸통을 그립니다.
선 굴곡의 변화를 잘 관찰해 봅니다.

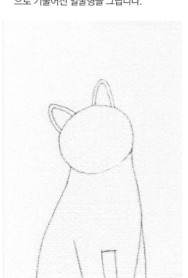

❸ 앞발을 그립니다.

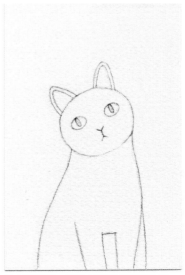

❹ 이목구비를 그려서 스케치를 마무리합니다.

2. 채색

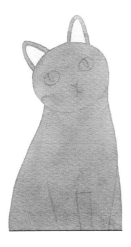

① 푸르스름한 회색 물감으로 전체를 채색합니다.

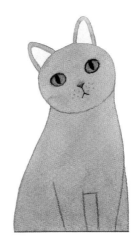

② 회색 색연필로 얼굴형이나 다리 등의 윤곽이 잘 보이도록 덧그립니다.

★ 갈색과 파란색의 물감을 혼합하면 검은색이 되고 물의 양이 많아지면 회색이 됩니다. 갈색을 조금 더 섞으면 따뜻한 느낌 의 회색이 되고, 파란색의 비율이 많으면 푸르스름한 회색이 됩니다.

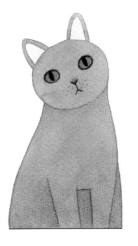

③ 다리 뒤쪽이나 얼굴의 밑부분에 색연필로 명암을 넣을 수 있습니다.

오늘 밤 주인이 자신을 잡아먹는다는 것을 알게 된 닭이 하염없이 울고 있었습니다.
세 동물은 닭의 노래 실력을 칭찬하며 음악대에 들어오기를 제안했고 닭은 함께 길을 떠났습니다.

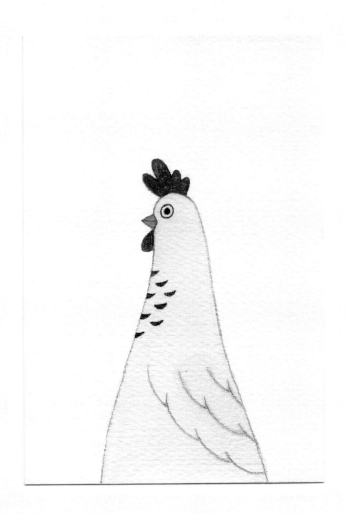

I. 스케치

① 닭의 몸통을 그립니다.

② 눈과 부리를 그립니다.

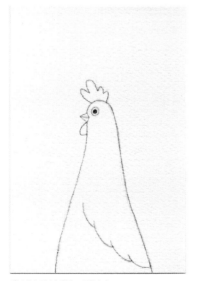

③ 벼슬과 날개를 그립니다.

2. 채색

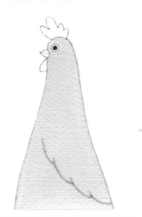

① 옅은 회색 물감으로 전체를 채색합니다.

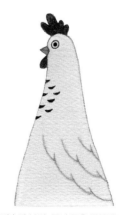

② 벼슬과 부리, 무늬 등을 색연필로 칠하고,
날개 부분도 덧그립니다.

46

밤이 깊어 잠자리를 찾던 네 동물은 도둑들이 음식을 먹고 있는 집을 발견했습니다.

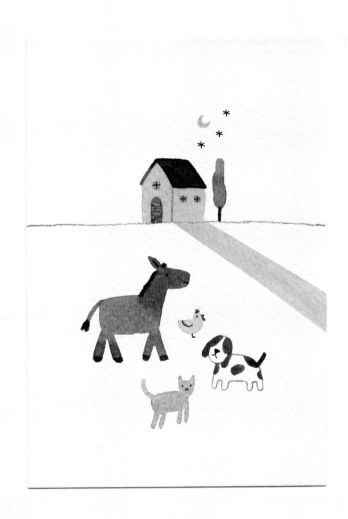

I. 당나귀

● 갈색 물감을 사용하여 몸통, 다리, 목, 꼬리, 얼굴의 순서로 그립니다.
잘 마른 뒤 색연필로 눈과 입, 갈기와 말굽을 그려 넣습니다.

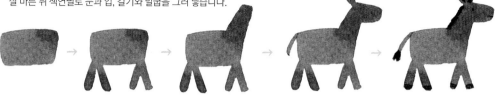

2. 개

● 연필이나 색연필로 강아지의 형태를 그리고, 물감으로 무늬를
그린 뒤 얼굴을 그려 완성합니다.

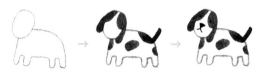

3. 닭

● 닭의 몸통을 그린 후, 볼펜과 색연필로 세부적인
묘사를 추가합니다.

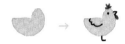

4. 고양이

● 몸통부터 다리, 꼬리, 얼굴 순서대로 그립니다. 눈과 입은 볼펜으로 마무리합니다.

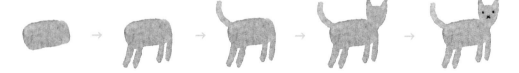

5. 도둑의 집

● 회색 물감으로 집의 본체를 그리고 색연필로 창과 문을 색칠합니다.
그 후에 짙은 색의 물감으로 지붕을 얹은 뒤 볼펜으로 창문틀을 표현해주면 완성됩니다.

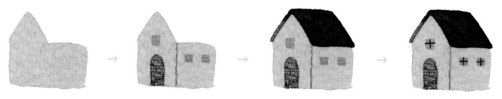

도둑들을 몰아낼 방법을 찾던 동물들은 한꺼번에 소리를 지르기로 했습니다.
'히힝, 멍멍, 꼬끼오, 야옹' 외치자 도둑들은 귀신의 소리로 착각하고 정신 없이 도망갔습니다.

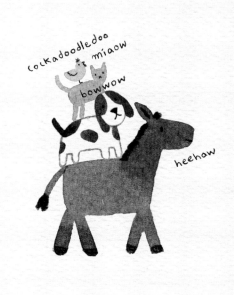

1. 당나귀 ·

→

2. 개 ·

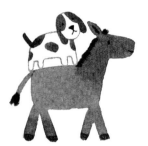

3. 고양이 ·

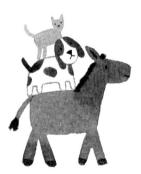

→

4. 닭 ·

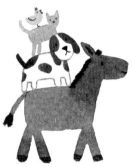

5. 동물들의 울음소리 ·

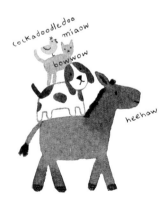

★ 글자를 쓸 때는 색연필을 잘 깎아 적당히 힘을 주어 쓰도록
합니다. 선 두께가 비슷한 펜으로 써도 좋습니다.

도둑들을 쫓아낸 동물들은 그 집에서 함께 즐겁게 살았습니다.

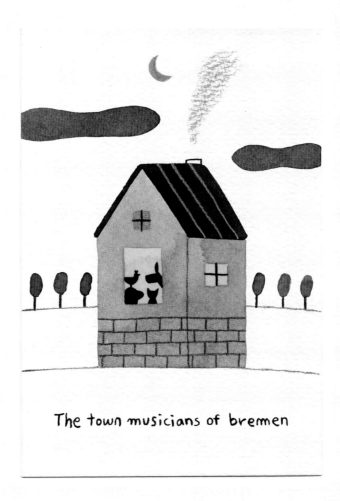

The town musicians of bremen

❶ 땅의 경계선을 긋습니다.

❷ 연하게 집을 스케치합니다.

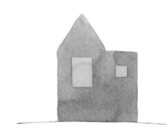

❸ 창문을 밝은 노란색으로 칠합니다.

❹ 창문이 마르면 건물을 회색으로 칠합니다.

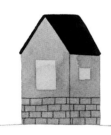

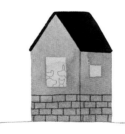

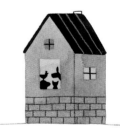

❺ 물감으로 지붕을 칠하고 색연필로 벽돌 무늬를 그려 넣습니다.

❻ 창문 안에 네 동물들의 윤곽선을 스케치합니다.

❼ 동물들의 윤곽선을 펜으로 채우고 창문, 굴뚝 등을 그립니다.

2. 집 밖 풍경

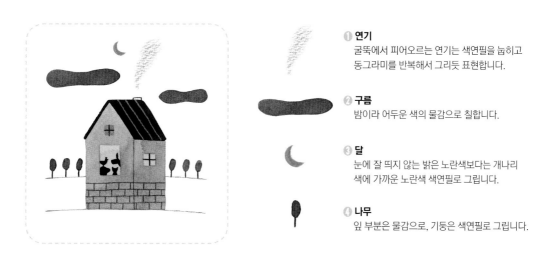

❶ 연기
굴뚝에서 피어오르는 연기는 색연필을 눕히고
동그라미를 반복해서 그리듯 표현합니다.

❷ 구름
밤이라 어두운 색의 물감으로 칠합니다.

❸ 달
눈에 잘 띄지 않는 밝은 노란색보다는 개나리
색에 가까운 노란색 색연필로 그립니다.

❹ 나무
잎 부분은 물감으로, 기둥은 색연필로 그립니다.

3. 브레멘 음악대

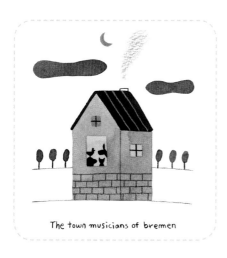

The town musicians of bremen

The town musicians of bremen

색연필을 잘 깎아 〈브레멘 음악대〉 제목을 써볼
수 있습니다.

PART. 4

빨간 모자

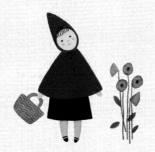

1. 빨간 모자를 쓴 소녀

숨속에 한 소녀가 살고 있었습니다.
그 소녀는 할머니가 만들어주신 빨간 모자를 좋아해서 늘 쓰고 다녔습니다.

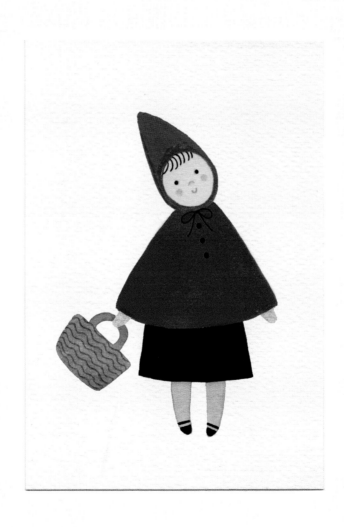

빨간 모자를 쓴 소녀

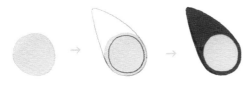 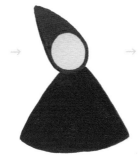

① 물감으로 살구색을 만들어 동그란 얼굴형을 그립니다.

② 색연필로 빨간 모자를 그립니다. ①에서 얼굴형을 울퉁불퉁하게 그렸어도 모자를 그리며 모양을 예쁘게 잡아줄 수 있습니다.

③ 색연필이나 물감으로 망토를 그립니다.

④ 망토 밑의 치마를 상상해보고 (혹은 연필로 스케치해보고) 적당한 위치에 회색 물감으로 다리를 그립니다.

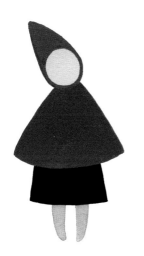 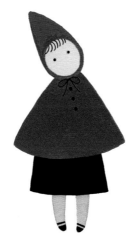 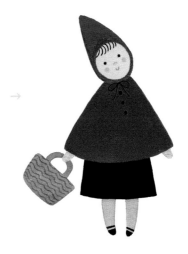

⑤ 검은색 물감으로 치마를 칠합니다. 색연필을 사용해도 좋습니다.

⑥ 펜으로 머리카락, 눈, 신발, 망토의 리본과 단추 등을 그립니다.

⑦ 색연필로 나머지 얼굴을 그립니다. 손 부분에 물감으로 바구니 모양을 그리고, 마른 뒤 색연필로 무늬를 넣습니다.

엄마는 여러 가지 음식과 꽃을 바구니에 담아 소녀에게 건네주며
할머니에게 갖다 드리라고 말했습니다.

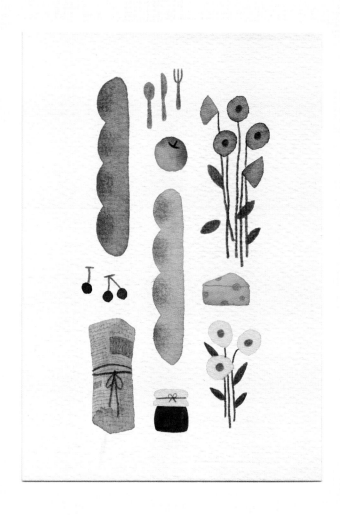

할머니에게 보내는 선물

① **바게트** / 물감으로 형태를 그리고, 색연필로 그을린 부분을 칠합니다.

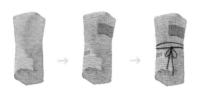

③ **신문지에 싼 고기** / 적당한 모양으로 밑바탕을 그리고, 연필로 신문의 글자와 그림들을 표현합니다. 색연필로 리본을 그려 마무리합니다.

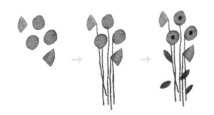

⑥ **보라색 꽃** / 물감으로 원형과 부채꼴의 꽃잎을 그린 뒤, 색연필로 줄기와 잎, 꽃술을 그립니다.

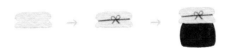

⑧ **블루베리잼** / 물감으로 잼의 뚜껑 부분을 그리고 색연필로 몸통과 리본장식을 그려 완성합니다.

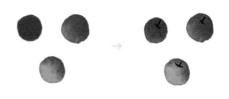

② **사과** / 번지는 기법으로 노란색과 붉은색이 섞여 있는 사과를 그립니다.

④ **치즈** / 진한 노란색으로 바탕색을 칠하고, 마른 뒤 색연필로 무늬를 그립니다.

⑤ **커트러리** / 회색 색연필로 아기자기한 형태의 커트러리를 표현합니다.

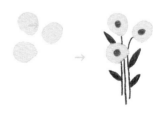

⑦ **하얀 꽃** / 종이보다 조금 진한 회색으로 원형을 그린 뒤 색연필로 나머지 꽃의 형태를 완성합니다.

⑨ **체리** / 색연필로 그립니다.

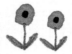

엄마는 위험한 숲길로 가지 말라고 당부했습니다. 그런데 빨간 모자를 지켜보던 나쁜 늑대가 숲에 있는 예쁜 꽃들에 대해 말해주었고, 소녀는 숲길로 향했습니다.

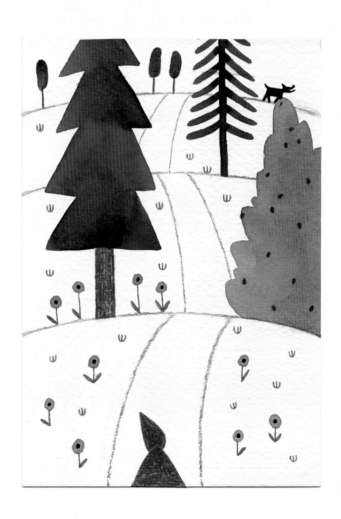

① 종이를 삼등분 하듯 언덕을 그립니다.

② 삼등분 한 종이의 가장 윗부분에 언덕을 하나
더 그립니다.

③ 삼각형을 쌓듯 스케치하여 나무의 형태를 그리고,
오른쪽에도 나무기둥의 위치를 잡습니다.

61

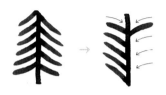

★ 생선가시 같은 형태의 나무는 일단 기둥을 그리고, 종이를 뒤집어서 화살표 방향으로 그리면 더 예쁘게 그릴 수 있습니다.

★ 왼편의 커다란 덤불은 물감으로 3모양을 반복하듯 자유롭게 그립니다.

④ 연두색, 초록색, 올리브색 등 다양한 초록계열의 물감으로 나무와 덤불들을 그립니다.

⑤ 중앙에 연필로 길을 스케치하고, 색연필로 빨간 모자의 뒷모습과 덤불의 열매, 나무 기둥들을 그립니다.

⑥ 원하는 위치에 꽃과 풀을 그리고, 펜으로 늑대를 그립니다.

4. 할머니의 집

빨간 모자는 할머니의 집에 도착했습니다.

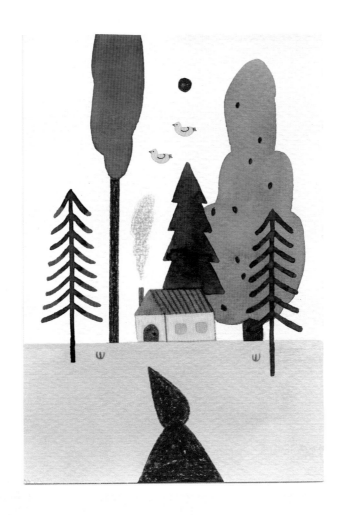

① 종이의 중앙보다 약간 아랫부분에 집을
　 스케치합니다.

② 나무 덩어리를 자유롭게 그립니다. 다음 단계를
　 대비하여 색상은 조금 연한 색이 좋습니다.

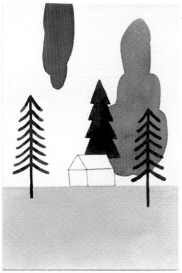

③ 밑 색이 잘 마르면 진한 색상으로 나무들을
　 그립니다.

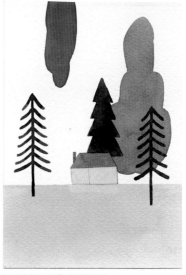

④ 물감으로 집을 채색합니다.

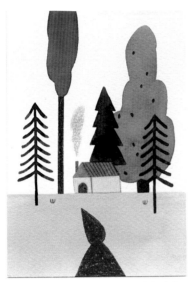

⑤ 색연필로 나무 기둥과 열매, 굴뚝연기, 빨간 모자의 뒷모습 등을 그립니다.

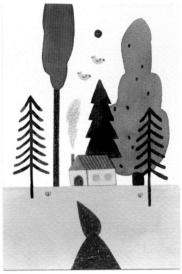

⑥ 새와 해를 그려 넣어 더욱 아기자기하게 만들 수 있습니다.

빨간 모자를 숲으로 보내고 먼저 할머니의 집으로 온 늑대는
침대에 누워 할머니인 척했습니다.

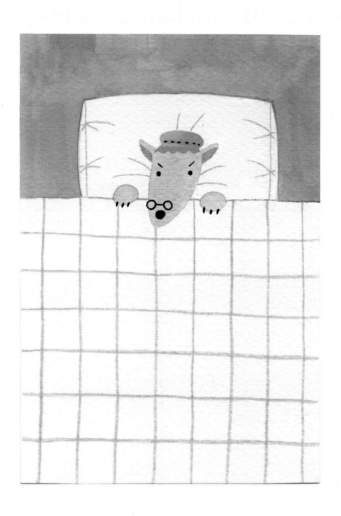

할머니로 변장한 늑대

① 회색 물감으로 늑대의 얼굴과 발을 그립니다.

② 연필이나 색연필로 이불을 그립니다.

③ 베개를 그립니다.

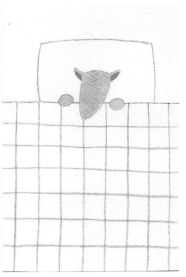

④ 이불에 색연필로 무늬를 그리고, 늑대의 귀에 색을 넣습니다.

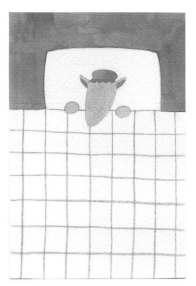

⑤ 매트리스 커버 부분을 물감으로 색칠하고,
모자를 그립니다.

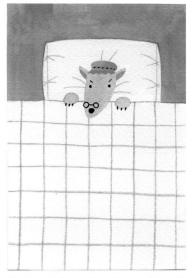

⑥ 연필로 베개를 묘사하고, 펜으로 늑대의 얼굴을
완성합니다.

그때 지나가던 사냥꾼이 위험에 처한 할머니와 빨간 모자를 구해주었습니다.

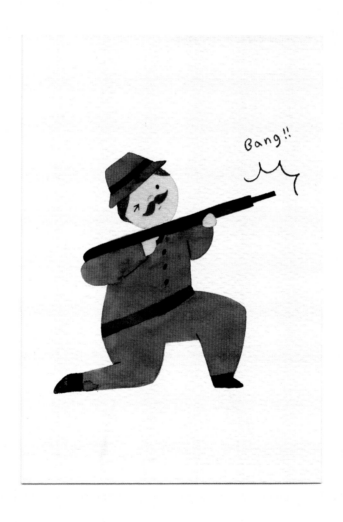

I. 스케치

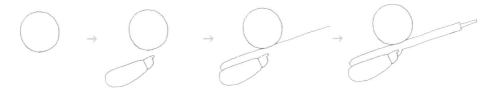

❶ 동그란 모양으로
얼굴을 그립니다.

❷ 방아쇠를 당기는
팔을 그립니다.

❸ 총의 윗부분을 팔에서 시작하여
윗면이 얼굴에 맞닿도록 그립니다.

❹ 총의 밑면과 총구를 그립니다.

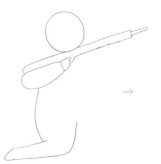

❺ 땅에 무릎이 맞닿은
다리를 그립니다.

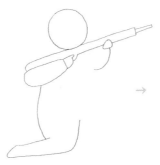

❻ 총을 잡고 있는 팔을 그립니다.

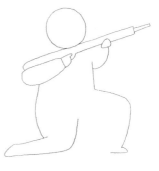

❼ 몸통부터 세우고 있는 다리까지
이어서 그립니다.

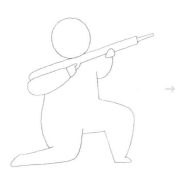

❽ 두 다리를 연결합니다.

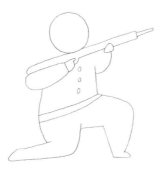

❾ 벨트와 단추를 그립니다.

2. 채색

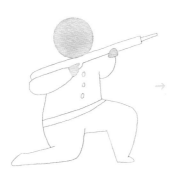

① 얼굴과 손을 물감으로 칠합니다.

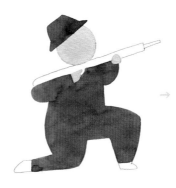

② 올리브 그린 색상으로 모자와 몸통 전체를 칠합니다.

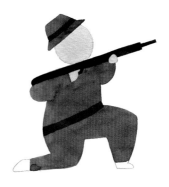

③ 총과 벨트 부분을 색칠합니다.

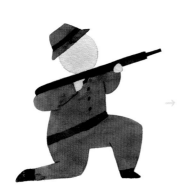

④ 단추와 버클, 신발 등을 펜으로 그립니다.

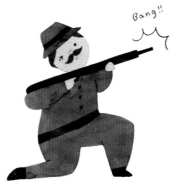

⑤ 색연필과 펜으로 얼굴을 마무리합니다.

Bang!!

사냥꾼의 도움으로 위험에서 벗어난 할머니와 빨간 모자는
안도의 한숨을 내쉬며 서로 안아주었습니다.

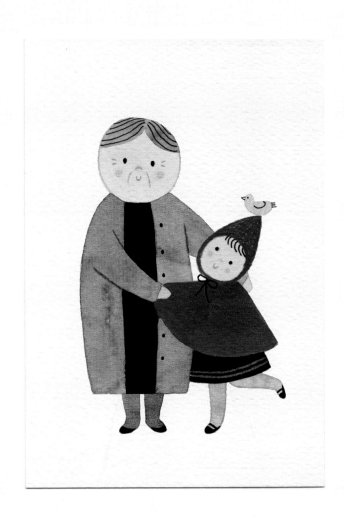

I. 스케치

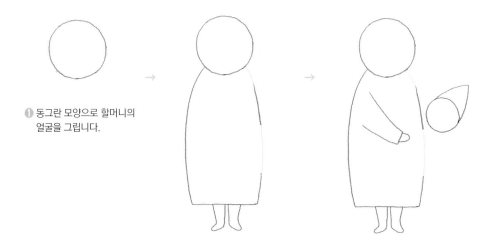

❶ 동그란 모양으로 할머니의
 얼굴을 그립니다.

❷ 몸통과 발을 그립니다.
 (연한 스케치는 지우개로 지우게 될 부분입니다.)

❸ 할머니의 팔을 그리고, 빨간 모자의
 얼굴을 그립니다.

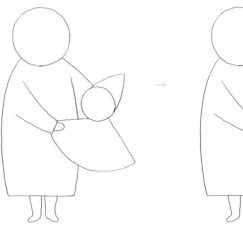

❹ 할머니의 몸 스케치 중 연한 부분을 지우개로
 지우고 할머니의 나머지 팔과 소녀의 망토를
 그립니다.

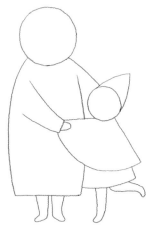

❺ 빨간 모자의 치마와 다리를 스케치합니다.

2. 채색

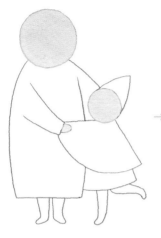

① 얼굴과 손의 색을 물감으로 칠합니다.

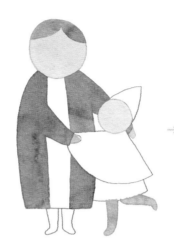

② 회색 물감으로 할머니의 머리와 카디건,
소녀의 다리를 칠합니다.

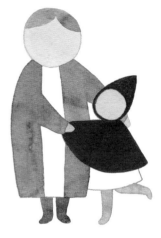

③ 망토와 할머니의 다리를 칠합니다.

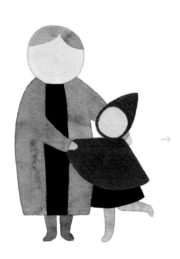

④ 잘 말린 뒤, 옷에 진한 색상을 칠합니다.

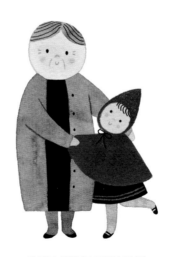

⑤ 펜과 색연필로 마무리합니다.

꼼질꼼질 초간단 동화 일러스트

1판 1쇄 발행 | 2018년 8월 1일

지은이 | 구예주
펴낸이 | 장재열

펴낸곳 | 단한권의책
출판등록 | 제251-2012-47호 (2012년 9월 14일)
주소 | 서울, 은평구 갈현로37길 1-5, 202호
 (갈현동, 천지골드클래스)
전화 | 010-2543-5342
팩스 | 070-4850-8021
이메일 | jjy5342@naver.com
블로그 | http://cafe.naver.com/only1book

ISBN | 978-89-98697-46-4 13650
값 | 12,500원

단한권의책

귀욤귀욤 볼펜 일러스트

아베 치카코 지음 | 홍성민 옮김 | 83쪽 | 올컬러 | 12,500원

학창 시절. 누구나 노트 한 귀퉁이에 귀여운 강아지나 고양이, 긴 머리의 예쁜 여자아이나 안경 쓴 잘생긴 남자아이를 시간 가는 줄 모르고 그려 본 경험이 있을 것이다. 이 책은 평범한 색볼펜으로 소중한 당신의 추억에 감성을 입혀 일상에 활력을 불어넣고 행복을 선물해 줄 것이다.
강아지, 얼룩말, 양, 토끼, 펭귄, 돌고래, 나비, 무당벌레, 샌드위치, 크루아상, 조각 케이크, 멜론, 키위, 선인장, 나팔꽃, 소파, 탁자, 구두, 비행기, 자동차, 오토바이, 에펠탑, 동네 약도에 이르기까지 모든 동물과 식물, 음식, 과일, 채소, 각종 물건, 사람 등 세상만물이 당신의 형형색색 볼펜 끝에서 마술처럼 살아날 것이다.

1116 손그림 다이제스트

이요안나 지음 | 400쪽 | 올컬러 | 18,000원

짬이 날 때마다 노트 한 귀퉁이에 그림을 끼적이는 10대 소녀부터 20대 그림작가 지망생, 그림 그리기를 취미로 가진 30~40대 주부에 이르기까지 일러스트에 특별한 관심과 열정, 꿈을 지닌 사람이라면 그야말로 '바이블'처럼 여길 만한 책이다.
직접 따라 그리며 세세한 노하우를 익힐 수 있는 '일러스트 하우투(how-to)북'에 관한 한 앞으로 오랫동안 『1116 손그림 다이제스트』를 능가하는 책은 나오기 어려울 것이다.

쓱싹쓱싹 쉽게 그려지는 러블리 패턴북

박지영 지음 | 160쪽 | 올컬러 | 13,500원

코스모스 · 선인장 · 트로피컬 등의 '식물패턴 '에서 시작해 레몬 · 사과 · 딸기 · 오렌지 등의 '과일패턴', 고릴라 · 곰 · 고래 · 부엉이 · 플라밍고 등의 '동물패턴', 런던 · 파리 · 크리스마스 · 핼러윈 등의 '특별한 패턴', 암스테르담 · 인디언 나뭇잎 · 나무 · 북유럽 · 기하학 · 디저트 등을 소재로 한 '선 패턴'에 이르기까지 온갖 다양한 형태의 패턴을 그리는 세밀한 방법을 소개한다.
각종 동식물을 비롯한 다양한 피사체를 하나하나 재미있게 그리고, 마치 모자이크나 카드 섹션을 완성하듯 개별 소컷을 조합하여 멋진 패턴 일러스트 그리는 노하우를 담고 있다. 뿐만 아니라 케이크 토퍼, 모빌, 명함, 종이컵 등 패턴 일러스트를 실제 제품으로 응용 제작하는 특별한 노하우도 실려 있다.

내 손으로 완성하는 컬러링 미니어처 : Castle

이요안나 지음 | 84쪽 | 올컬러 | 13,500원

조선왕실을 상징하는 국내 최대의 목조건물 근정전부터 기품 있고 당당한 일본의 마츠모토 성, 레고를 연상시키는 체코의 흘루보카 성, 백조처럼 우아한 독일의 노이슈반슈타인 성까지, 총 14개의 성으로 구성된 컬러링 북이다. 화려하고 웅장한 세계의 성이 모두 담긴 이 책에는 작품의 난이도가 있는 만큼 채색의 편의를 돕기 위해 작가 컬러링과 색감 변화가 함께 실려 있다. 별책부록처럼 실린 만들기 성 또한 빼놓을 수 없는 재미요소이다. 아직 가보지 못한 성이라면 지루한 일상을 '순간 삭제'하는 용도로, 직접 여행했던 성이라면 즐거웠던 추억을 소환하는 용도로 두루두루 안성맞춤이다.